碑學與帖學書家墨跡

潘伯鷹

曾迎三 編

上海辭書出版社

重新審視『碑帖之爭』

自晚近以來的二百餘年間，碑學、帖學、碑派、帖派以及碑帖之爭一度成為中國書法史的一個基本脉絡。不過，需要説明的是，自清代中晚期至民國前期的書法史，基本仍然以碑派為主流，而帖派則佔次要地位，這是一個基本史實。當然，在這個基本史實基礎之上，又有着帖學的復歸與碑帖之激蕩。這是因為晚近以降的碑派話語權比較強大，而崇尚帖派之書家則不得不爭話語權，故而有所謂『碑帖之爭』。

其實所謂『碑帖之爭』，在清代民國書家眼中，並不存在實際的概念之爭（因為清代民國人對於碑學、帖學的概念及內涵本就非常明晰，無需爭論），而是話語權之爭。所謂的概念之爭，祇不過是後來人的一種錯覺或想象而已。當言説者衆多，便以為爭論之事實，實際仍不過是一種話語説。事實是，碑帖固然有分野，但彼時之書家在書法實踐中並不糾結於所謂概念之論爭。所以，其本質是碑帖之分，而非碑帖之爭。

碑與碑派書法

就物質形態而言，所謂的碑，是指碑碣石刻書法，包括碑刻、石刻、墓志、摩崖、造像、磚瓦等，皆可籠統歸為碑的形態。這是廣義之碑。但就內涵而言，書法意義上的碑派，則專指取法漢魏六朝之碑者。為什麽説是取法漢魏六朝之碑，纔可認為是真正意義上的碑派？是因為，漢魏六朝之碑乃深具篆分之法。不過，碑派書法，

也可包括唐碑中之取法漢魏六朝碑之分意者。這纔是清代碑學家的真正取法要旨，離開了這個要旨，就談不上真正的碑學與碑派。譬如，唐人以後的碑，如宋代、明代的碑刻書法，是否也可納入清代的碑學範疇之中？當然不能。因為，宋明人之碑，已了無六朝法之分意。所以，既不能將碑派書法狹隘化，也不能將碑派書法泛論化。

那麽，何為漢魏六朝碑法中的分意？這裏又涉及一個比較複雜的問題。所謂分意，也即分法、八分之法。以八分之法入書，這是晚近碑學家如包世臣、康有為、沈曾植、曾熙、李瑞清等人經常提到的一個重要概念。八分之法，也即漢魏六朝時期的一個重要筆法，指書法筆法的一種逆勢之法。其盛於漢魏六朝而衰退於唐，至於宋明之際，則衰敗極矣。到了清代中晚期，隨着碑學的勃興，八分之法又大盛。故八分之復興，某種程度上亦是碑學之復興；碑學之復興，某種程度上亦是八分之復興。此為晚近碑學書法之關捩。

另有一問題，亦是書學界一直比較關注的問題：取法唐碑者，又是否屬於碑派書家？我以為這需要具體而論。唐代碑刻，有一個基本特點，即合南北兩派而為一體。也就是説，既有北朝（北派，也即碑派）之筆法，亦有南朝（南派，也即帖派）之筆法，多合二為一。顏真卿碑刻中，即多有北朝碑刻的影子，如《穆子容碑》《吊比干文》《元頊墓志》等，亦有篆籀筆法，顏氏習篆多從篆書大家李陽冰出。但事實上我們一般多把顏真卿歸為帖派書家範疇，那是因為顏書更多

是南派『二王』一脈。同樣、歐陽詢、虞世南、褚遂良等初唐書家之碑刻，亦多接軌北朝碑志書法，而又融合南派筆法。但清人所謂的碑派書法，一般不提唐人。如果說是碑帖融合，我以爲這不妨可作爲碑帖融合之先聲。事實上，彼時之書家，並無碑帖融合之概念，而是創作實踐之便然，也就是事實本就如此。焉知『二王』就不習北碑？此外，康有爲固然鼓吹『尊魏卑唐』，但事實上康有爲的話裏藏有諸多玄機，其尊魏是實，卑唐亦是實，然其習書則並不卑唐，而是多取法於具有六朝分意之小唐碑，如《唐石亭記千秋亭記》即其一也。康氏行事、習書、論書往往不循常理，故讓後人不明就裏，以至於誤讀甚多。康氏之鄙薄唐碑，乃是鄙薄唐碑之了無六朝分意者，而其對於深具六朝分意之唐碑，則頗多推崇。沈曾植習書與康氏固然有別，然其行乃一也。沈氏習書雖包孕南北，涵括碑帖，出入簡牘碑版，然其實上仍然是以碑法寫帖，終究是碑派書家而非帖派。以碑寫帖，或以碑法改造帖法，是清代民國碑派書家的一大創造，李瑞清、鄭孝胥、張伯英、于右任等莫不如此，如果將他們歸爲帖派書家，或是以帖寫碑者，則屬誤讀。

帖與帖派書法

廣義之帖，泛指一切以毛筆書寫於紙、絹、帛、簡之上之墨跡，此以與碑石吉金等硬物質材料相區分者。簡言之，也就是指墨跡書法。然，狹義之帖，也即清代碑學家所説之帖，則專指摹刻於棗木板上之晉唐刻帖。也即是説，清代碑學家所説之帖學，並非是統指墨跡書法，而是指刻帖書法。既然是刻帖書法，則當然非第一手之墨跡原作了，而是依據原作摹刻之書，且多刻於棗木板上，故多有『棗木氣』。所謂『棗木氣』，多是匠氣、呆板氣之謂也，也即缺乏鮮活生動之自然之氣。這纔是清代碑派書家反對學帖之緣故。自晉唐以迄於宋明時代的這一千多年間，帖派書法一度佔據中國書法史的半壁江山，尤其是其領銜者皆爲第一流之文人士大夫，故往往又易將帖學書法史作爲文人書法之一表徵。帖學到了晚明，達於巔峰，出現了王鐸、傅山、黃道周、倪元璐等大家，但也開始走下坡路。而事實上，這幾大家已有碑學之端緒。清初接續晚明餘緒，尚是帖學書風佔主導，一直到康乾之際，仍然是趙、董帖學書風的大行其道。

碑學與帖學

康有爲、包世臣、沈曾植等清代碑學家之所謂碑學、帖學概念，並非是我們今人理解之碑學、帖學概念，而是指狹義範疇，或者説有其嚴格定義。但由於古人著書，多不解釋具體概念，故而後人讀時，則往往發生誤判。這是因爲清代書論家多有深厚的經學功夫，其著述在運用概念時，已經過經學之審視，無需再詳細解釋。這是過去學問家的一種特有的話語表述方式，書論著述亦不例外。

正是由於對碑學、帖學之概念不能明晰，故往往對清代之碑學主張發生錯判，這也就導致後來者對碑學、帖學到底何者纔是取法第一手資料的爭論。

其實這種爭論，在清代書家那裏也並不真正存在，而衹不過是書家的審美好惡或取法偏向而已。關於誰纔是取法第一手資料的問題，後世論者多對碑學論者發生誤判。比如主張帖學者，一般認爲取法帖學，纔是第一手資料；而取法碑書者，則是第二手資料。這裏存在的誤讀在於：正如前所述，對帖學的概念未能釐清。如果按照狹義理解，帖學應該是取法宋明之刻帖者。

而這種刻帖，往往是二手、三手甚至是幾手資料，其真實面貌早已發生變化。而習碑者，之所以主張習漢魏六朝之碑，乃是因爲漢魏六朝之碑刻書法，其鑿刻者往往也懂書法，故刻碑本身也是一種創作。所以，碑刻書法固然有書丹者，但工匠鑿刻的過程也是一種再創作，同樣可作爲第一手的書法文本。甚至，高明的工匠，在鑿刻時可能比書丹者更精於書法審美。這就是工匠書法作爲中國書法史中一個重要存在之原因。理解這個問題其實並不複雜，不妨以篆刻作爲例子。篆刻家在刻印之前，一般先書字。但對於一個篆刻者而言，書字祇是其中一方面，甚至並不是最主要方面，而刀法纔是其中的重中之重。

事實上，碑學書家並不排斥作爲第一手資料的墨跡書法，不但不排斥，反而主張必須學第一手的墨跡材料。無論是阮元、包世臣，康有爲，還是沈曾植、梁啓超、曾熙、李瑞清、張伯英等，均不排斥學第一手的墨跡材料。但不能認爲學第一手的墨跡材料者就一定是帖學，而取法碑刻者就一定是碑學。這祇是一種表面的理解。若如此，則豈不是秦漢簡牘帛書也屬於帖學範疇？宋人碑刻也屬於碑學範疇？

之所以作如上之辨析，非是糾結於碑帖之概念，而是辨其名實。碑帖確有分野，但絕非是作無謂之爭。事實上，碑帖之別，在清代民國書家間基本界限分明。如鄧石如、伊秉綬、張裕釗、趙之謙、徐三庚、康有爲、陳鴻壽、張祖翼、李文田、吳昌碩、梁啓超、鄭孝胥、曾熙、李瑞清、張伯英、張大千、陸維釗、沙孟海等，應劃爲碑學書家。並不是說他們就不學帖，而是其即使學帖，也是以碑法入帖，也即以漢魏六朝之碑法入帖。而諸如張照、梁同書、劉墉、鐵保、吳雲、翁方綱、翁同龢、劉春霖、譚延闓、溥儒、沈尹默、白蕉、潘伯鷹、馬公愚等，則一般歸爲帖學書家。另有一些在碑帖融合上有突出成就者，如何紹基、沈曾植等，貌似可歸於碑帖兼融一派，但事實上他們在碑上成就更大。其實以上書家於碑帖均各有兼涉，祇不過涉獵程度不同而已。但需要特別強調的是，碑學書家寫帖和帖學書家寫碑，也是有明顯分野的。碑學書家寫帖者，仍以碑寫帖，帖學書家仍以帖的筆法寫碑。故碑學書家寫帖者，仍不影響其爲碑派，帖學書家寫碑者，仍不影響其爲帖派。

本編之要義

故本編之要義，即在於通過對晚近以來碑學書家與帖學書家之墨跡作品與書論文本之編選，重新審視『碑帖之爭』之真正要旨。基於此，本編擇選晚近以來卓有成就之碑學書家與帖學書家，摭拾其代表性作品各爲一編，獨立成冊。並依據書家生年，先期推出梁同書、伊秉綬、何紹基、吳昌碩、沈曾植、曾熙、譚延闓、溥儒、張大千、潘伯鷹等，由曾熙後裔曾迎三先生選編，每集邀相關專家學者撰文。在作品編選上，注重可靠性、代表性、藝術性、時代性等要素，並注意將作品文本與書家書論、當時及後世之權威評價等相結合，注重作品文本與文字文本的互相補益。本編宗旨非在於評判碑學與帖學之優劣，亦非在於言其隔膜與分野，而在於從第一手的墨跡作品文本上，昭示碑學與帖學之並臻發展，以彰明於今世之讀者，期有以補益者也。

是爲序。

朱中原　於癸卯中秋

（作者係藝術史學家，書法理論家，《中國書法》雜志原編輯部主任）

潘伯鷹（1905—1966）

潘伯鷹（1905—1966），字伯鷹，號鳧公、卻曲翁，別署孤雲。近代書壇『二王』書風的積極追崇者，也是近現代少有的在書法、詩歌、小説、藻鑒等各個領域都享有盛譽的文化名士。

潘伯鷹出生於清代末期官僚知識分子家庭，自幼聰慧，穎雋卓躒，受業於經史名儒吳闓生，奠定了扎實的舊學根基。民國時期書壇風起雲湧，作爲文人雅士的『標配』，潘伯鷹的興趣由文學轉入書法領域是很自然的過渡。另一方面，潘伯鷹的性格如同竹林七賢裏孤傲狂狷的嵇康、阮籍，因此，其書取法追高追遠，集眾家之長。

潘伯鷹的書法具有十分地道的海派文人氣息，其對王羲之書法的學習尤爲精到，毫端與章法，氣息與神韵，無不盡己所能心摹手追。他對初唐四家用功甚篤，所臨寫的褚遂良《房梁公碑》和《大字陰符經》極具初唐楷法遺韵，穩重瀟灑，清婉宏寬，有自家風範。

潘伯鷹的書學主張是『正草並進，碑帖兼學，相互補益』，提倡『寫楷書的同時，可以兼寫草書或行書』，反之亦然。他認爲這樣的嘗試，可以體會到動靜結合以及楷書與行草書筆法的關聯之處。潘伯鷹着重指出，虞世南、歐陽詢、褚遂良雖然是王右軍南帖流派的忠實傳承者，但更爲可貴的，是他們的字形裏面仍然保留有六朝遺風，隱含碑版餘韵。潘伯鷹的『碑帖兼學』論宣告：『自從王羲之精於隸法獨成新派之後，中國書法的傳統已與他分不開了』。潘伯鷹認爲書法之最高境，當於字外求之，可見其書學成就之高，不啻是現代書法理論研究不可忽視的存在，潘伯鷹在書學理論

上的研究是具有突破性的，一改中國傳統書論偏重經驗總結、缺乏理論架構的弊端，十分強調邏輯與思辨的契合。基於對傳統碑學的重新審視，潘伯鷹主張復歸『二王』書學正統，具有典型的古典主義傾向，被譽爲『二王』書風的積極追慕者』。他與沈尹默、馬公愚、鄧散木、白蕉等書家高舉帖學旗幟，成爲二十世紀上半葉推動中國書法碑帖更迭和傳統復興的中堅力量。

《近代書林品藻錄》曾將潘伯鷹的『孤高不群』與沈尹默的『謙謙君子』相比照。沈尹默以爲，褚遂良是唐代一位推陳出新、承上啟下的書家，在褚字上下過很深的功夫。有趣的是，潘伯鷹後來也專攻褚字。謝稚柳評其『師法河南，取其綽約，而捨其嫵媚』。

本編精選的潘伯鷹書作，上啟魏晉，下至宋元。尤其是《卻曲翁筆乘》《觀古記餘》《象罔收遺》等手稿，不僅是研究潘伯鷹的珍貴史料，同時也是觀摩、研習潘伯鷹書法理論和書法技藝的極佳範本。

金曉屏

行書七言詩

紙本 縱一九釐米 橫二六釐米 一九四三年

窗隙微明戰霧深
了知八表芒沈陰夢
回眛旦秋堂雨滴畫
平生誕妄心

癸未寒露後一日破

曉枕上口號

嶽生先生先生屬書

伯鷹

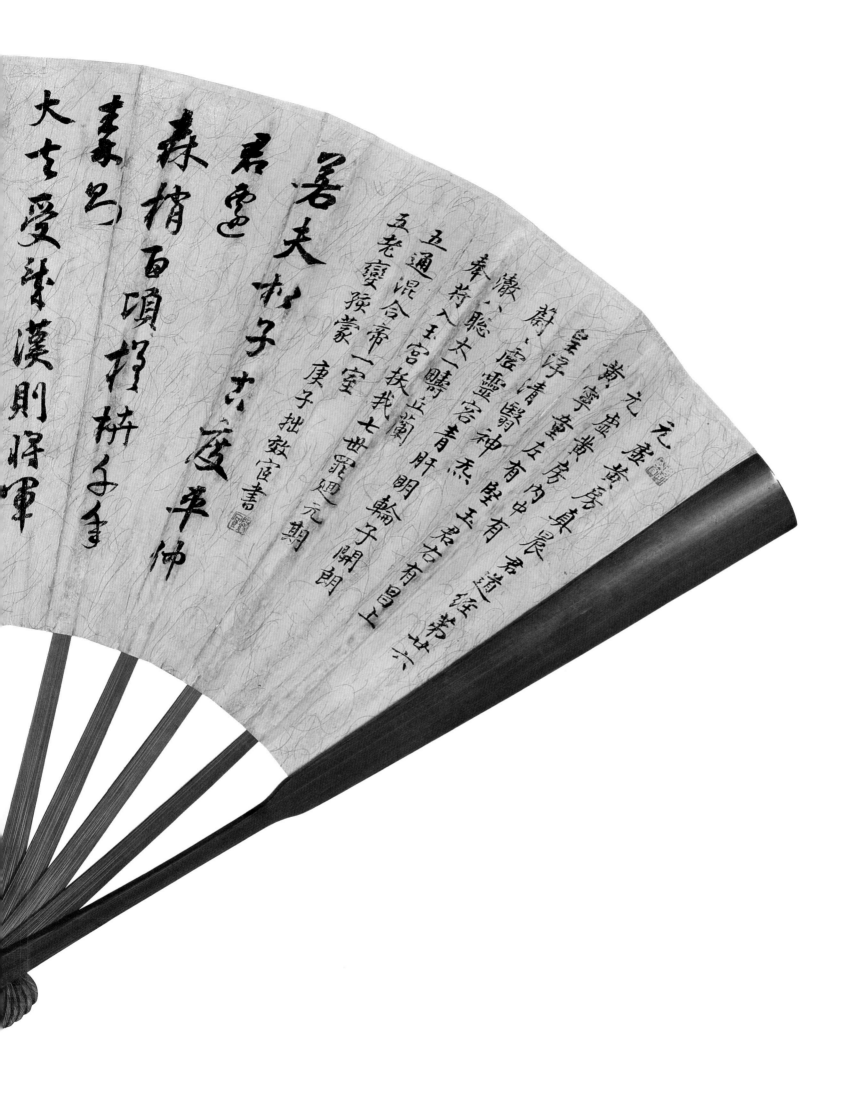

贈沈仲威成扇

紙本
縱二一釐米
橫五六釐米
一九六〇年

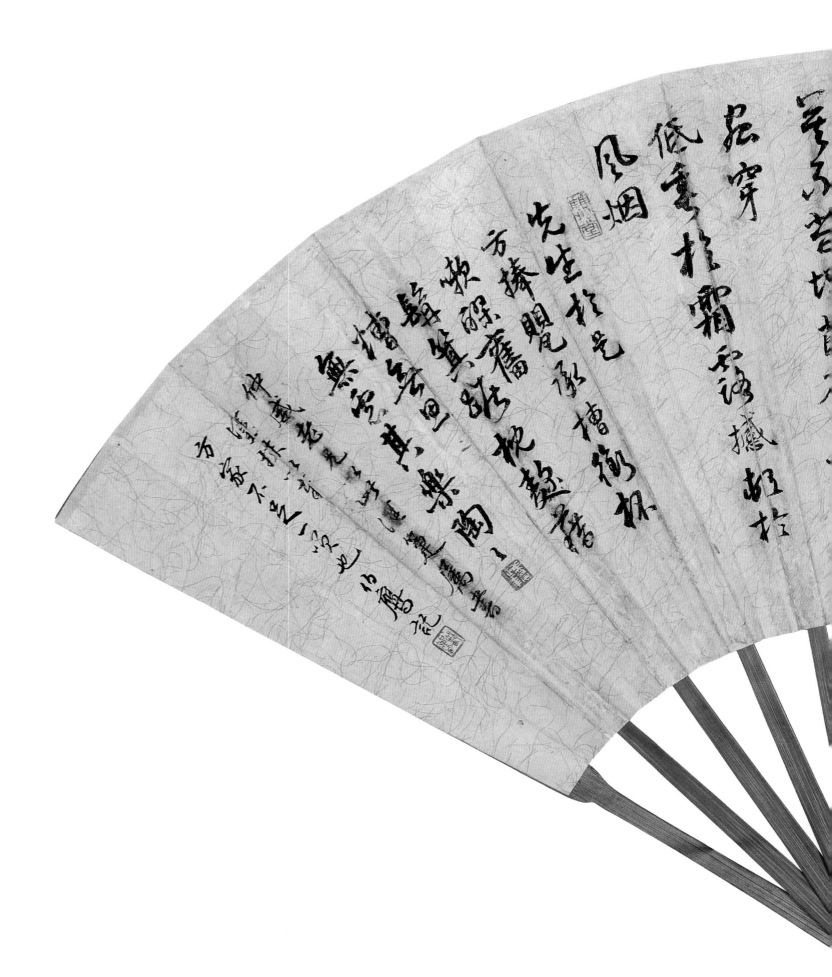

卻曲翁筆乘

見聞雜記

黃晦聞詩

懷寧清如鷹

近時廣東詩人卓然特絕自樹立者梁節菴與
習經黃節三人也節字晦聞兀兀特出節少自
書事革命先而憤田政乎之窳敗奮身為此
京大學設授以明詩為已任既而無役善深遠
國家宗人國渙玉衣在此行舟中遇一馮君咸褼節
之事子材錄于集中未刊之作一首云之亡國之恥言
然古照我詩如此殆天為欲亭世予停魯難
宇民間畫短詩黃菁薈蟲惟不徒食肥董

《卻曲翁筆乘》手稿本

第一冊選二之一

紙本

縱二八釐米

橫二〇釐米

一九四〇年

雁飞世危傷心群盗亡征國熱褐诗雜羽我

悲馮因亡此诗前六句在一纸中又札别纸見後

二句二纸韵在積書葉中合祝之知足二首

疑吾師惻緒諍賣調末縣書害必又新之書

丹之内似有侯者奂可悲也集又闕之江詞雲省云

草芳可死書稿録之五月十八日為云林生句通俄

多林诗因裁一律云末句文章諍豈忘徐中人寺

我相生江山歷晚的保悦忠壽提携教羊方晚

计迟径因榜屋辰心詞見浣花堂孝生不及意仁

琴亭事多作記送章六石兄集中者集以此二诗

郤曲翁筆乘 第二冊

北夢瑣言

懷寧潘 伯鷹

宋初孫光憲字孟文撰此書瑣言三十卷今帖存二十卷

書中述唐末五代以來軼聞舊事引人入擅六朝之禪史實

光憲自序云每聆一事未敢孤行三復參校此後濡毫而作

慎其取舍多記忌憚之事不知陸則田參校此書曾經江陵陸潛菴藏

刻之雲自在龕叢書中潘氏後記太平廣記輯輕逸文四卷

此亦与別本不同之處第光憲以此存二十

書中皆述帖逸文別述將孫光憲平生一書之內再見光則書

明魯之良史後世之士讀亓書罕通亓恉蓋亓是

非謬扵聖人固乃亓信史昌益平而一二好學深思之君子生

乎百世之下搜羅放失異文補復亓訛紀之欲徵不可卒

之實乃敔糸之縢不至慭武某苦亓載不在周紀之列又太欲

希乎文乃通攷大邑以怕夢譽身那史攷賧遠不至生乎

今日民乃之世臨文不諱宜可以世謀美些六懼或有良

史甄別之未加遺資以為書後生小子不見今世之多將

執亓考行之说扪燭扣槃八因詒厲笔之悲夫中華民國

二十九年冬日懷寧潘伯鷹重慶寓齋題記

石船先生苦吟醉酣勝為涂
言生平好世説新語坡使事
尤多隽永閒院秉去先生
示也冊為題于癸未自重葊
婦湘以作先生晚棄清也真
朴之趣懷恨之意不煩繩削

題陳仲恂詩稿
二開之一
紙本
縱三八釐米
橫二三釐米
一九四七年

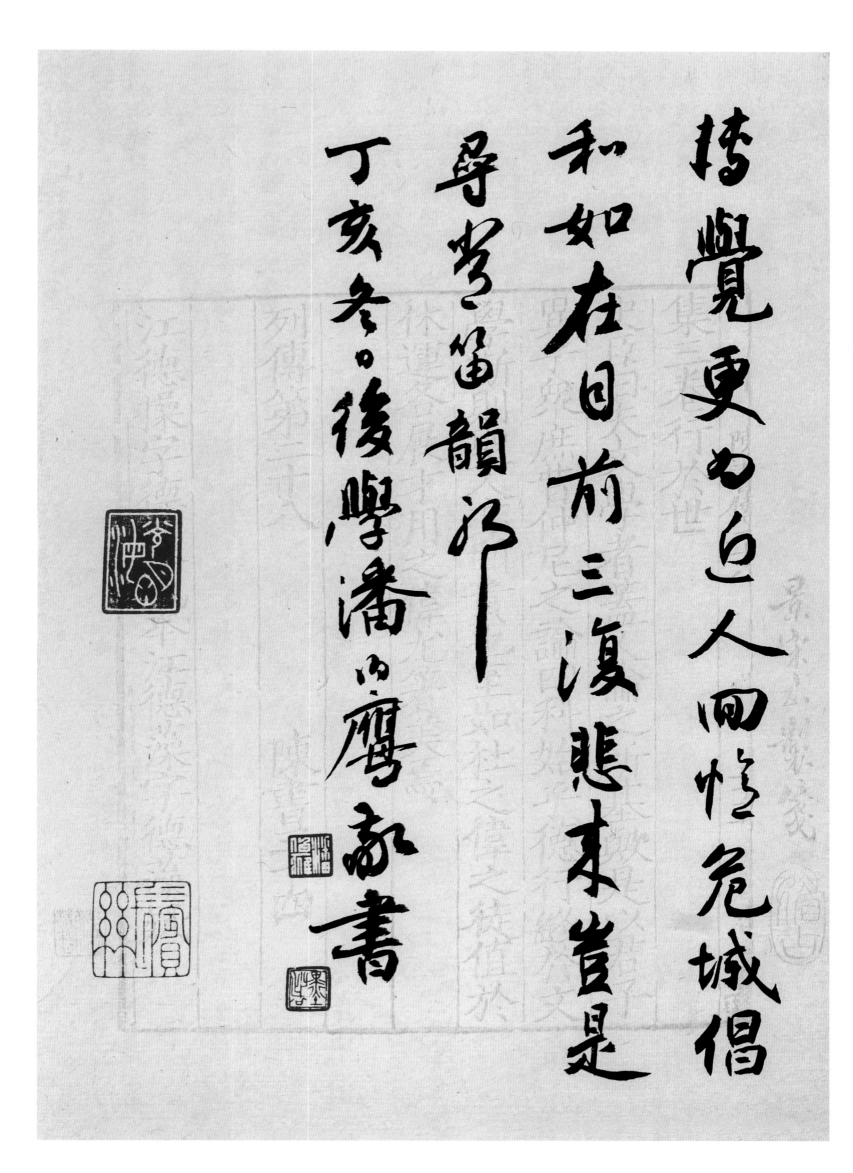

披覽更為之人回慘危城倡
和如在目前三復悲未嘗是
尋孝笛韻乃
丁亥冬。後學潘伯鷹家書

永和九年歲在癸丑暮春之初
于會稽山陰之蘭亭脩禊事
也羣賢畢至少長咸集此地
有崇山峻領茂林脩竹又有清流激
湍暎帶左右引以為流觴曲水
列坐其次雖無絲竹管弦之
盛一觴一詠亦足以暢敘幽情
是日也天朗氣清惠風和暢仰
觀宇宙之大俯察品類之盛
所以遊目騁懷足以極視聽之
娛信可樂也夫人之相與俯仰
一世或取諸懷抱悟言一室之內
或因寄所託放浪形骸之外雖
趣舍萬殊靜躁不同當其欣
於所遇暫得於己快然自足不
知老之將至及其所之既倦情
隨事遷感慨係之矣向之所
欣俛仰之間以為陳迹猶不
能不以之興懷況脩短隨化終
期於盡古人云死生亦大矣

永和九年歲在癸丑暮春之初
于會稽山陰之蘭亭脩禊事
也羣賢畢至少長咸集此地
有崇山峻領茂林脩竹又有清流激
湍暎帶左右引以為流觴曲水
列坐其次雖無絲竹管弦之
盛一觴一詠亦足以暢敘幽情

紙本
縱二五釐米
橫一〇〇釐米
年代不詳

臨《蘭亭序》

善合一契未嘗不臨文嗟悼不
能喻之於懷固知一死生為虛
誕齊彭殤為妄作後之視今
亦由今之視昔　悲夫故列
敘時人錄其所述雖世殊事
異所以興懷其致一也後之攬
者亦將有感於斯文
學王龐本宗武蘭亭
有敗

觀宇宙之大俯察品類之盛
所以遊目騁懷足以極視聽之
娛信可樂也夫人之相與俯仰
一世或取諸懷抱悟言一室之内
或因寄所託放浪形骸之外雖
趣舍萬殊靜躁不同當其欣
於所遇暫得於己快然自足不

知老之將至及其所之既惓情

隨事遷感慨係之矣向之所

欣俛仰之間以為陳迹猶不

能不以之興懷況脩短隨化終

期於盡古人云死生亦大矣豈

不痛哉每攬昔人興感之由

若合一契未嘗不臨文嗟悼不

誕齊彭殤為妄作後之視今

亦由今之視昔　悲夫故列

叙時人錄其所述雖世殊事

異所以興懷其致一也後之攬

者亦將有感於斯文

　　　　　　　　　　　　　　　　　　　學王齡未定武蘭亭

有毅

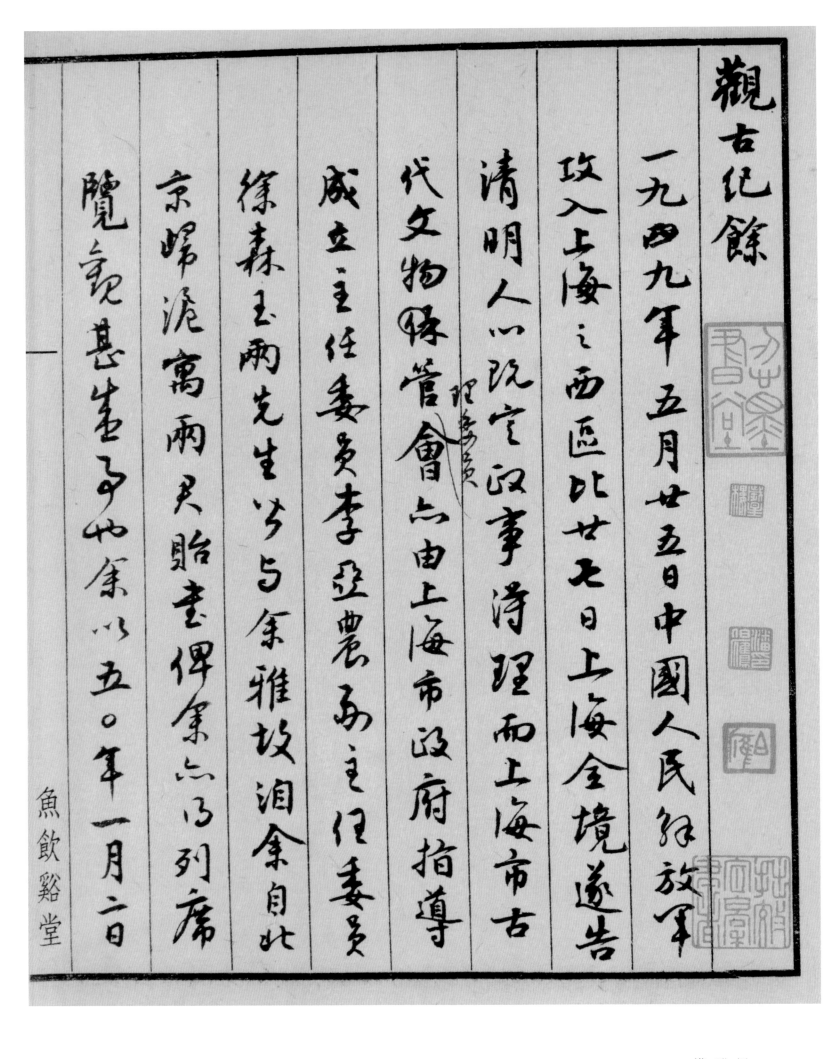

觀古紀餘

一九四九年五月廿五日中國人民解放軍

攻入上海之西區北廿七日上海全境遂告

清明人心沉定政事漸理而上海市古

代文物緣管會六由上海市政府指導

成立主任委員李亞農而委員

篠森玉兩先生勞與余雅故泪余自此

京師滬寓兩晨貽臺俾余点乃列席

覽覿甚眾生子如集以五〇年一月二日

魚飲谿堂

紙本
縱二八釐米
橫二〇釐米
一九四七年

始赴会隐读君子之後摩挲古拓側

阁结论每七日一会来以未初而集酉

中而散所觐古代金石陶甓电画戴

羁之属主为云烟之眼每故遗忘

故於是月之廿六日起追逸而未忘若

广渍记之当它日检寻之一助云上

海隅庆坊居潘伯鹰记

一九五〇年一月二日是日陈真写约集年

食,後回産為集寫屏帽出寄故赴会

巳庵沈甲默謝徵柳次閒士徐森玉柳翼

謀張閬笙李丑盦甲碩工詩兴己先生集同

學朱餘清六上蓋餘清与集己石得見亚六車

笑是曰文讖胡惠青先生坊更為於陶甍

笔言真賞久開乇名又醒沈割知先生割

知工詩善畫己生徐森寫廣向藏面

柳翼老擤掌上印王寵附宜未乇家人合鈔

之四六業珠一部示集此內字末書二十册嵩多

傅沅叔頊湘楷耆長跋巳号溫損經重補云

蓋屯畫摸利後藏上海同廬大學圖書

館典守者漫不加意而故也同圖同為藏畫

顏色甚多

同觀志馬先生之情內府大庫中而存硯

器有釉中帶微黃色者尤以款識以末次

等品中為貴蓋畫時窰黑出窰以黃羊等

色之入庫（後）積年苦人開視曰久不免

變溫苧瑩之色侵入甕中故也主官窰上

品剝色紫六用細白瓷故世黃色宝之甚

自疑前世陶貞白

伯建道兄屬書

獨憶平生盛章

戊子中秋伯鷹并記

贈許伯建行書七言聯

紙本　縱八十点五釐米　橫十一点五釐米　一九四八年

潘伯鷹

行書條幅

紙本　縱六三釐米　橫二七釐米　年代不詳

軾啟辱

書示

法體安隱甚尉

想念北游五年廢頓

蒙見愛為佗吏矣不知

林下高人猶復不忘耶不

由會見方

自書不宣　軾頓首

紫主久上人　五月廿二

軾啟近者經由獲

見為幸過辱

遣人賜

書得聞

起居佳勝感尉兼極不

命出此

佇立承

流涂盆深恑慰長平

舍未緣万

以忖自書人還兄中不宣

　　軾再拜

長官董侯閤下

　　六月三

京頓首再拜晚刻伏惟

鈞候動止萬福久達

牆宇仕深傾馳

多先在望

造請未遑歧引之情不

勝肯臆謹啟詞候

動靜不宣京頓首再拜

官使觀文合坐

紙本　縱二七釐米　橫二五四釐米　二十世紀五十年代　　臨宋五家手札

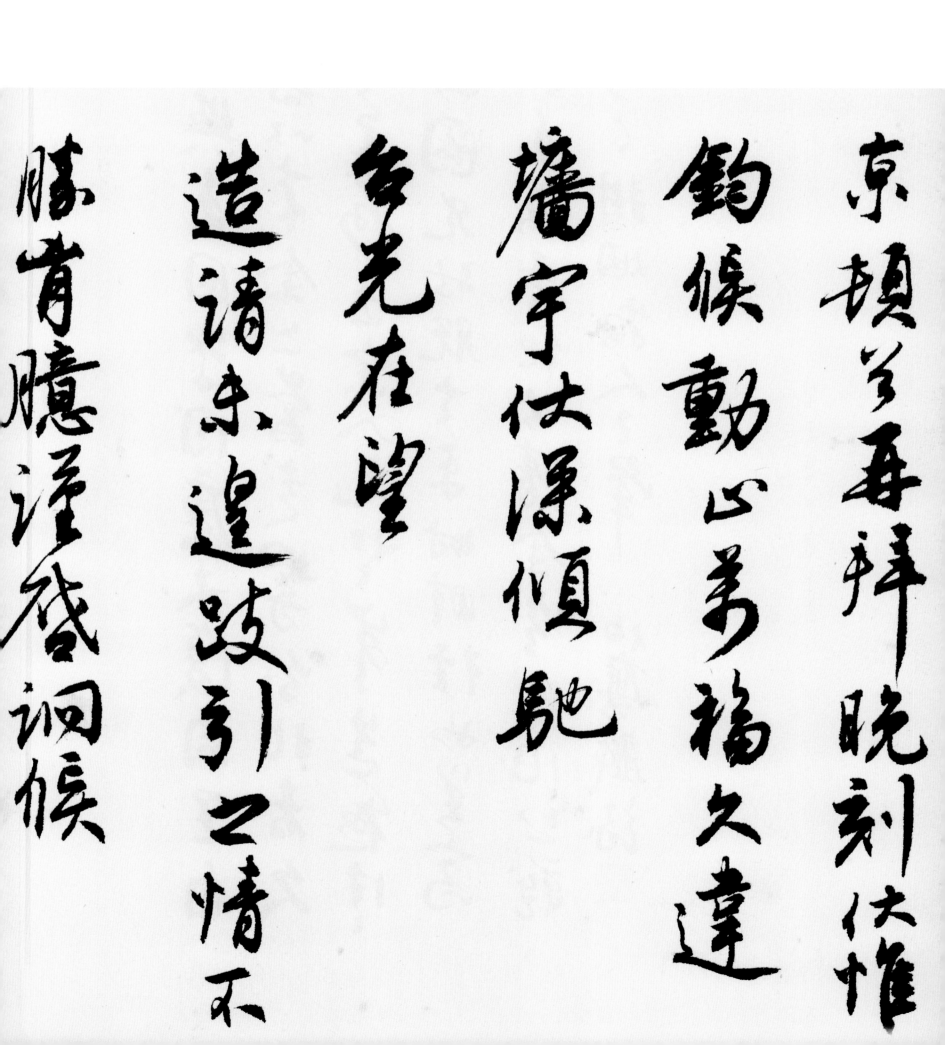

潘伯鷹

勤靜不宣　京都□□再拜

宮使觀文臺坐

溪自四目以身報馮

端氣多煙入秋乃

減所以不嚣此門

芳舍□□山佳故門

紙本　縱三四釐米　橫一三五釐米　年代不詳　　　節臨趙孟頫《與山巨源絕交書》《蘭亭序十三跋》

潘伯鷹

昔人淂古刻數行
專心而學之便可
名世況蘭亭是右
軍得意書學之
不已何憲不過人
耶

右軍人品甚高故書入
神品奴隸小夫乳臭之子
朝學執筆暮已自詫其
能薄俗可鄙～三日泊
舟席陂待放閘書

是以遂惕然不喜以己之六藝
庵人之獨割引尸祝以自肥手
蓬彎刀潟之腥胜故吧為
之以陳雲而否至菩凌書
因弄尓之人或污無之乞乃
浮雲真有可耶性多二不坧
真不可強之貴浮同知有故
人無以不堪孙不殊俗而内不
生正典一世同年波流而悔吝

為法界又樂如陳
買又必當書復
其復就館中
借筆墨記
而歸之

此跋與公他書迥異

蓋是李北海意

驛字又見子敬帖中

之出謹少變化如此

辛卯小滿伯鷹臨

多字筆駛而誤可嘆也

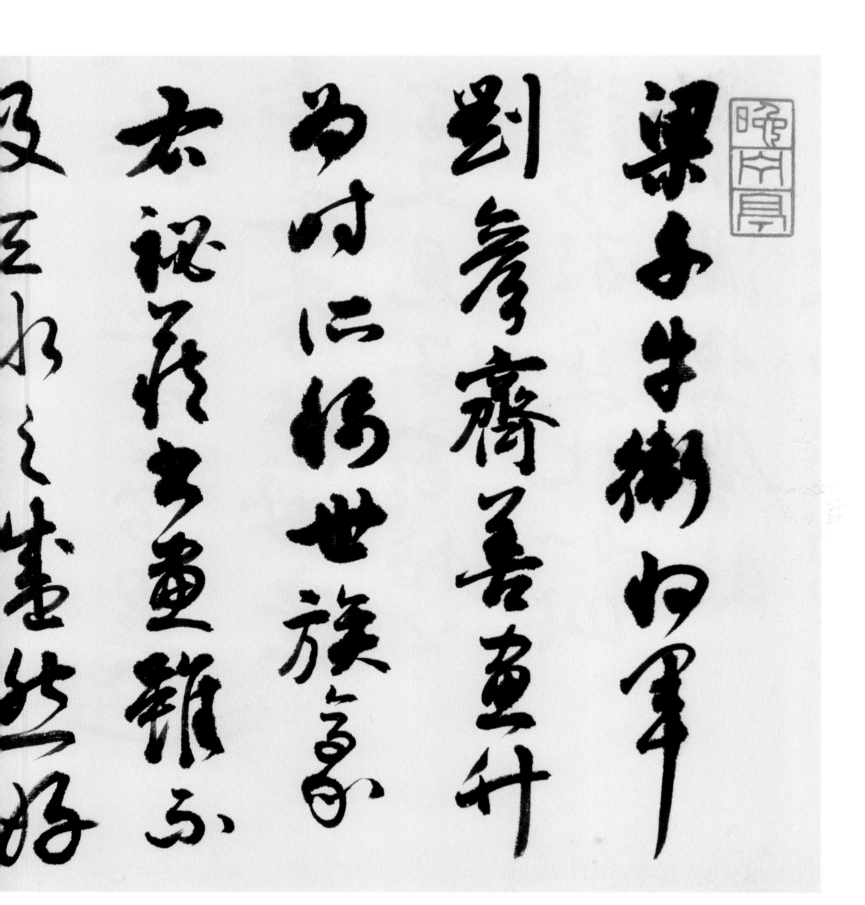

紙本　縱二二釐米　橫一三一釐米　一九五二年　　　　行書錄郭若盧《圖畫見聞志》

重谨弓一可……

藻葉飛騰亩故亩

时後去生隆虚罗

参壽眼此唐柳公

梓名善又行若立

筒册志祝書学不够

呂學毛子手梁朝劉

潘伯鹰

（草书）

版門送...時...藏...海路...安...竊...貯...黑杯...孟一句殘滕...邮...無...訊海...乃日...西...

不污是以橫西日銀
杯尬化丁不後更
言沱悟筆研圖古
自扇鎬之清復遊
西園畫去兮宬老原
行畫兮果朝邁之跌

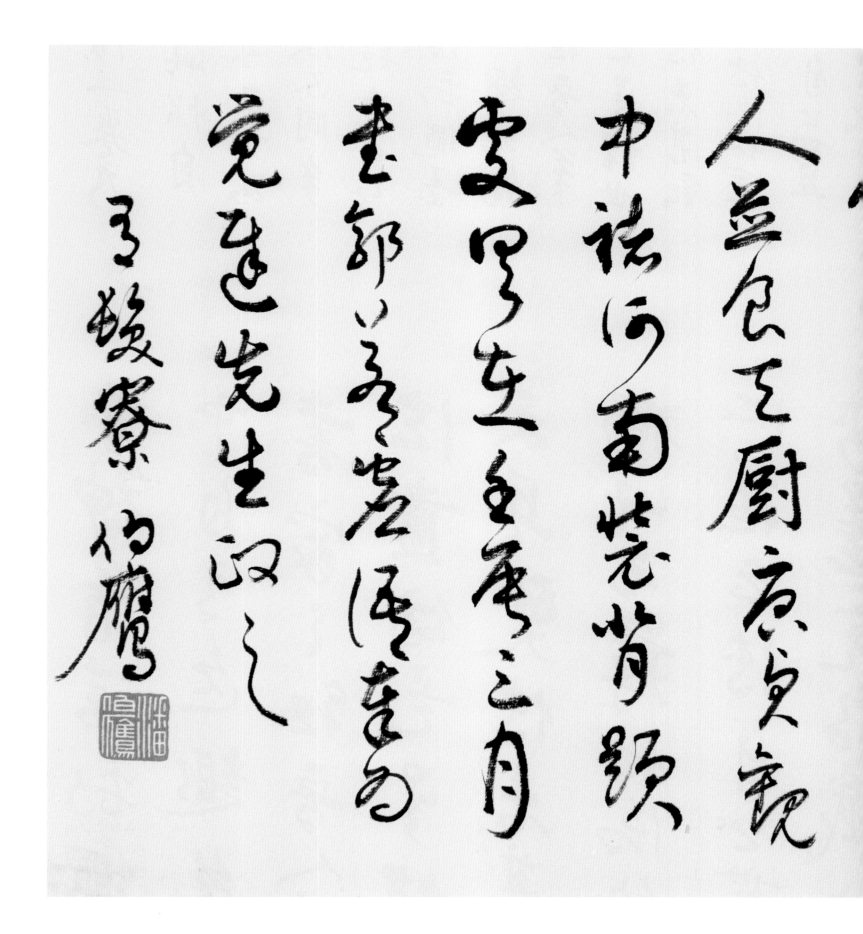

人益危厨房员观
中祛河南崇背额
雲雲此主展三月
丢邹以务崇派幸为
党走先生政之
于崧寮伯鹰

右十七帖一卷乃
舊刻也此帖自
唐宗以來不下如
雅為肥瘦不同多
右軍短度呼
本神骨清勁繩墨
中自為逸趣先好
書家之祖号人學
法盡備气号情世
更兵變传志甚新
獨四为蒋传侷仍宣
正花云传自已世且

紙本　縱三四釐米　橫一三一釐米　一九五六年　　　臨文徵明《跋右軍十七帖》

凡倚讬不世之深也
昔宋末多临兰亭间
以未易尚为恐好奏
乃求之得右军邪
添之宇免侥幸之之
诸邵
玄靖乙酉八月十八日
沩明识
丙申大雪坤下庐
墨一池亦因之不可老
乃以至既秃笔信
手涂抹之而不免为将
是催可
王敩翁

丙申大雪坤下庐
沩明识
玄靖乙酉八月十八日
诸邵
添之宇免侥幸之之
乃求之得右军邪
以未易尚为恐好奏
昔宋末多临兰亭间
凡倚讬不世之深也

雪二日後乍晴上嗚老東坡林末蕾
茫宛然花寬伏迁之筆之拈以珏
荷成初稿筆研几榻燭下此出寄内
兒實公山中書竟偶錄宋人絕句地爐
榾柮於火青熒葉聲風味恨不之賓
之同之也　書漁洋文　伯虁

行书錄王漁洋文條幅

紙本　縱七九釐米　橫四〇釐米　年代不詳

心浮書法神生詩境予之意
時差念儒屠東菲外驚自海
雋永雲々崖埠頹農深
宵岳惟翁亥多久人多峰
詩怡黃丁丙九秋伯鷹畫

行書條幅

紙本
縱五〇釐米
橫三四釐米
一九五七年

驚鴻戲江潭孤瘞集
洲沚船后兩舟旋孤念
世世之風而好东西一隅
頓萬呈走恄楼宿時
岸宮海以可菰口海

紙本
縱三九釐米
橫六六釐米
一九五八年

流空楚云暝玉垆坐

飇不动孤徘徊烟霭气

鲲朱军照分傳季友

老云诗戊戌十月炎坐时

懦秤書伯鹰父

上海文物保管會藏有南宋帖裝所

畫竹渺苧淳卷子乃以杜工部詩至而讖

者也業古人之史載趙孟同知樞密

院助羅胡私第而诟姬不見業佳訪之

乃君罘摘青梅業賣一篇詩哇者作

詩有怪浮世人理絲什綜陰深雲摘

青梅之浮文昨非唐日纂云業堂避焉

水亭此詩云水??四面朱闌院簌簌遊

與錢滉藻六枕畏起??那川海水煎

行草《上海文物保管會記》

紙本
縱二七釐米
橫四八釐米
一九六〇年

清營筆勢長身一丁出耦勺

枚紅瑪瑙六句已成葵花色睡去有侍

好陵云公子將姐麗力澈行人角生紅

塵也是蔡畫竹深窈等淨毋乃自窩真

邦範畫志固不必照柱可拓传好仍

陵三诗又何善諷也模堂先生工寫刻

好陛别旦审職於文会者有李杜六法

會心甚深试取此仍乱以阅蔡画當復

弓武不庸子小寒伯鷹戲書

行書條幅

紙本　縱八二釐米　橫三二釐米　一九五九年

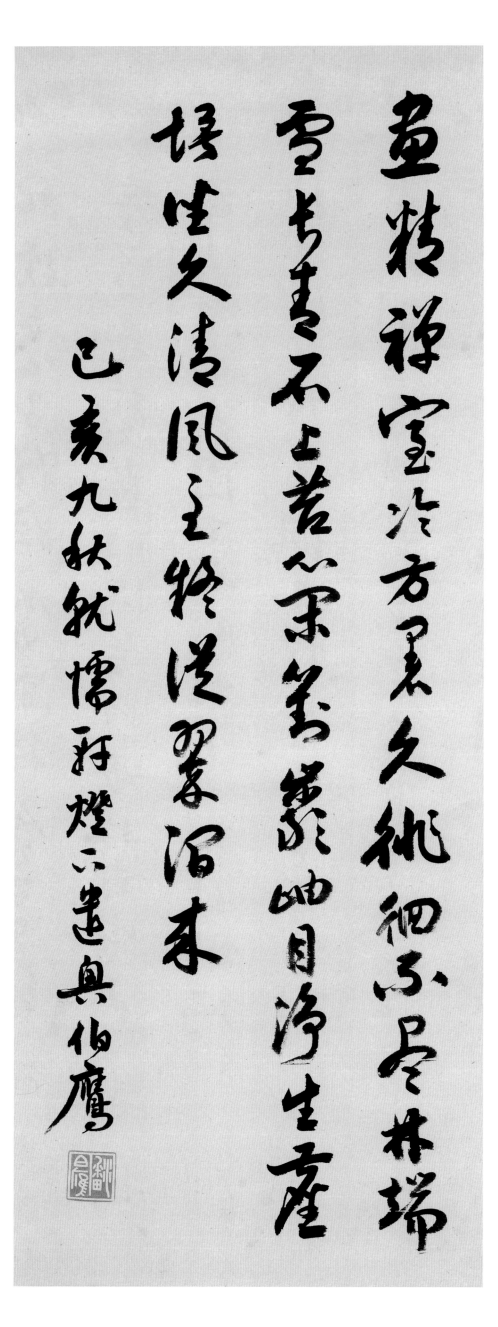

盡精禪室於方丈久挑衲不是井瑞
雲長青不上苦心採藥幽目淨生塵
語性久清風主幹送翠沿來
己亥九秋就懍拜燈六燕與伯鷹

白書四丹之泊水也氣於余五子
四子巳季萬之泊水之邑也是
故秦山四海為壑之至于隙國
為輕水逆乃乃之洋水海水亏
浮水也仁人之仁若也要子邑亏
沉沉老魂不可招陈锡一漬查風標末
妬業世烟迂溪挊子邦人財之業
庚子四月廿七日伯鷹書

行書條幅

紙本
縱四五釐米
橫三四釐米
一九六〇年

紙本
縱五三釐米
橫三八釐米
年代不詳

贈吳湖帆行書九言聯

紙本　縱一三五釐米　橫二二釐米　一九六〇年

向風前浪舞月下高歌

葛長庚沁園春

庚子小雪筇懦軒伯鷹守記

仗酒祓清愁花消英氣

倩庵道兄詞宗集此俊語屬為書之

萬白石翠樓吟

小詩屢欲書窗紙

新月邀將入酒杯

行書七言聯

紙本　縱七一釐米　橫十六釐米　一九六一年

行書條幅

紙本　縱六四釐米　橫三四釐米　年代不詳

高峯迴石下多山多曉郭清
明無岸不見家楊用臨江山平
青罪多盡雲物高空多多仍秋
曹秋如春光白多多多日東月
黃河第華灣多多多湊拍　伯鷹書

行書橫幅

紙本
縱四一釐米
橫一三四釐米
年代不詳

投老書死讀毛班生生躍

唐瀧預關未到江南先一頓

岳陽樓上與君別山

湘川風雨獨流欄俯孫沔嫁

十二峰前惜不當游水面

銀山堆裏無青山

粗同墨法寫此二詩為康翁之

雪消唐簷滴書悅獨笑圓德

人東下夢係物眼中惜久去我

高待長吟君為天重言縱圖

篇多待至匙開君不至即省

墨應上諫枝寸高殊未淺榮

晚書世宕榻為龍離生寒難

東不在屯靈年蓬火炭裏

傲王公雲世爭看氣清聲清聲好
已龍潭沈此床床看青青之為為
畫之一點無偏氣棄如那母官官

半世文祝陽起水葉人圖畫入凌
煙素風春雨花經眼江北江南水拍
天邊約銅年行似意空志石友法生

孝脊之為之里海恨日月如催雪霜
頻交芳春風海水意容床相為江
怪笪萍湯志茶財万里味子之作少

年夕飯高雲生之為稚為此好之生
無詩煙尚堂科江南岸稀之鸞鶯雨
汀州山苍生才詩風華搖勝幼了雲之溪

水河堂為為楊枝之病如江西氏之去来

因祖因之功為韵此以福發

松雪翁畫君國紙本題云子昂為伯庸試繡兒墨花興
文湖顥云怪蒼雨興寫竹枝滿臺賓客勤秋里清㳄
老去風流在相寫茶烟颺贊孫楊維楨題云水於西陪㲻
綆橫日受紫氣彎嘶玉窪即以此奴燒燭罷石詀風雨作
秋聲行此畫入清在首垂光家 仿鹰書

行書條幅

紙本　縱八三釐米　橫三三釐米　年代不詳

松雪翁墨君圖紙本題云子昂

文湖州頴云临萧萧真寫竹枝

老去風流相罵茶烟颺

琅橫日雲文紫雲嘶玉卻

秋荇入清在旦光

行書條幅（局部）

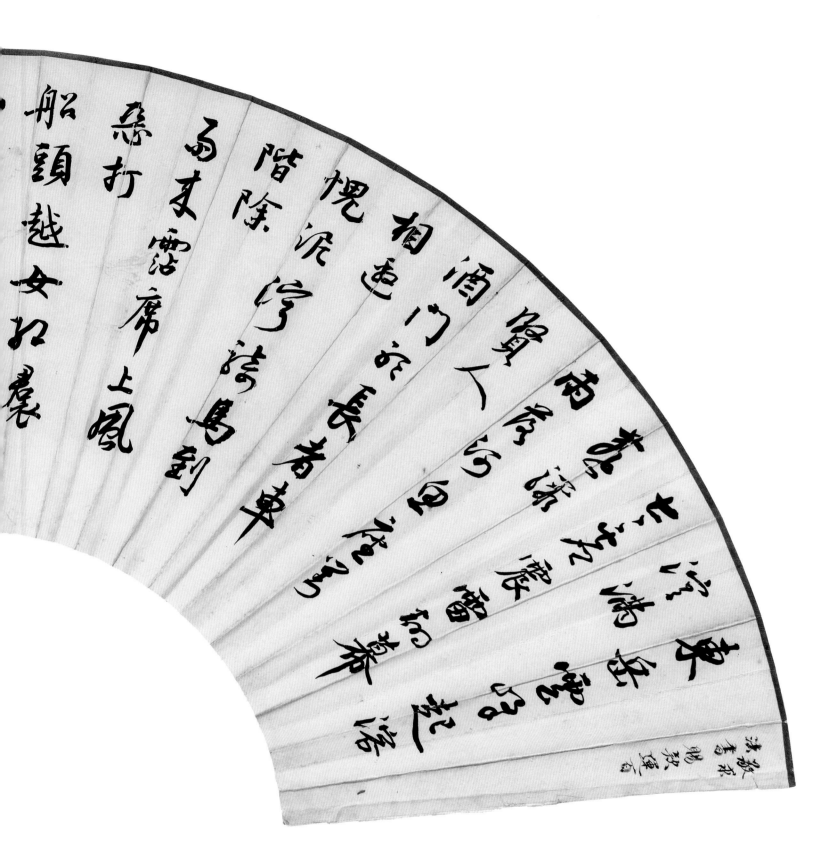

行書扇面

紙本
縱二○釐米
橫六四釐米
年代不詳

56

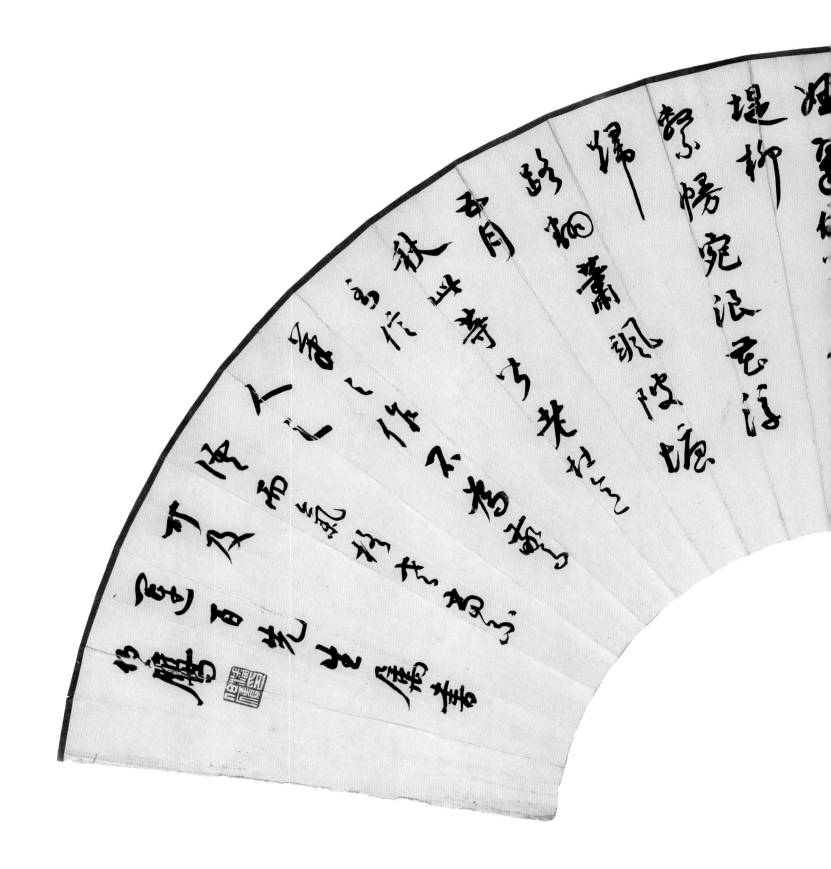

潘伯鷹

行書條幅

紙本　縱四九釐米　橫三六釐米　年代不詳

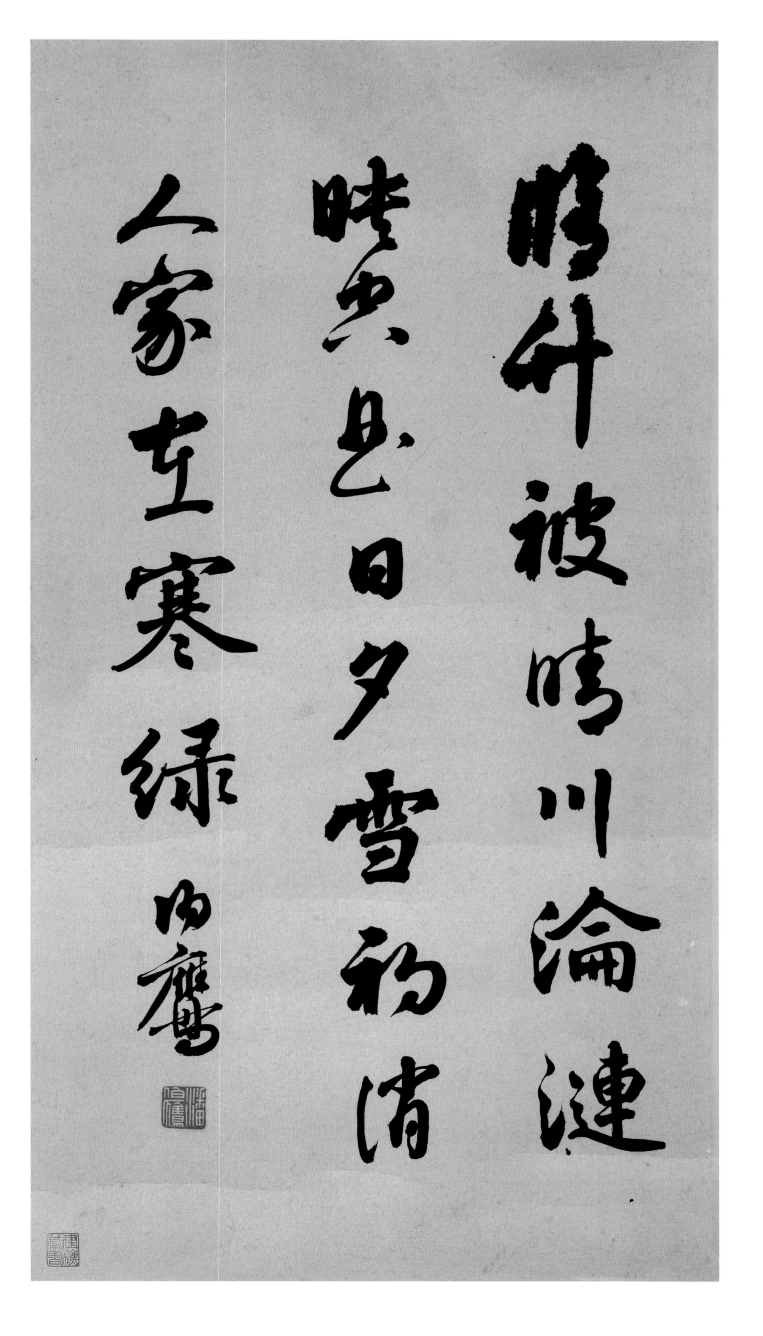

行書條幅

紙本　縱五〇釐米　橫二八釐米　年代不詳

陳君所惠之墨帖甚佳去而所
乃原匦有繫者尤幸但陳君
非惟墨之人不受為怪保當時
不枉明言以掃書與耳今將
呈所貼光緒墨如此光緒年
繫但當与用筆之

紙本
縱三〇釐米
橫四四釐米
年代不詳

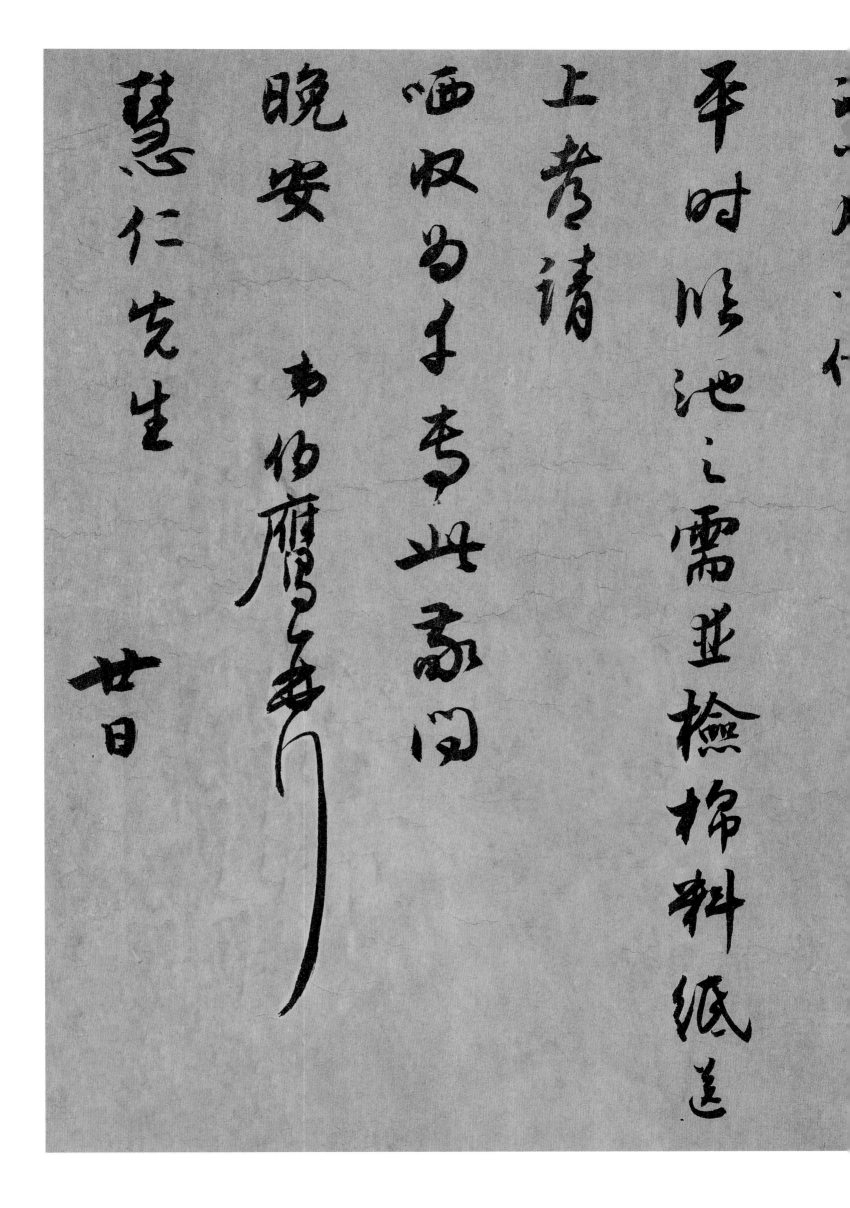

平时临池之需並检棉料纸送

上考请

晚安

酌收曲子考此承回

伯鹰手启

慧仁先生

廿日

蟻足盤盤撐不周妍嫭霸鵬殼中迸桃看蠹足

生前好馬革裹屍壘上甬一擲直紅翰霖深

星遊碧見沈浮輪香近搆屏素譽卻摹劉郎

不掉頭

儀足一首寫奉

緱芳老哥　賜削　伯麐學

致緱芳書

紙本　縱二三釐米　橫一三釐米　年代不詳

卓民吾兄大鑒

頃晤賜訢悲感交切而於九月初旬赴蘇州為期

半載之餘不知中間可以一回上海祝家多前在

芝麦所借影印多帖應檢出奉送又寒齋舊

有坡公墨幸幸洞元宋拓岳麓寺碑乃乾隆

萬歲所印今已不可再得以

元書貴之囑奉贈以上之種均已於上星期面

交尊處冀託仁祝平穩致

玉業不審已承

隆及原函孤憤結不佳又料檢行篋未檢出

往齋行後會面時不盡池筆寄上審民泐

侍安不宣　　南伯鷹手啟八月廿五日

卓民吾兄葉几前荷

屬書冊子經已寫成多日因無暇故未能

送去

為之甚為有愧語

之使過寒舍取去即命好先通一電話以便

茶作一談遠隔日久如對古里企也喜喜門

儒安

和仲廳五己十四日

紙本
縱三○釐米
橫二一釐米
年代不詳